· 世界文学名著连环画收藏本 ·

乱世佳人 ④

原　著：〔美〕玛格丽特·米切尔
改　编：健　平
绘　画：李铁军　焦成根
封面绘画：唐星焕

CNS ♪ 湖南美术出版社

乱世佳人 ④

　　阿希礼要去纽约一个朋友那里做银行工作，斯佳丽坚决不让走，她愿把锯木厂的一半股权给她，求他管理锯木厂。

　　斯佳丽为弗克兰生了个女孩，他非常高兴。当时白人种族主义者成立了一个三K党，专门袭击和杀戮黑人。阿希礼和弗克兰成了当地三K党的头目。在一次黑人贫民区的行动中弗克兰被打死，阿希礼被巴特勒设法救走。

　　弗克兰死了，巴特勒正式向斯佳丽求婚。但斯佳丽不想结婚，在巴特勒跪求下，她终于同意了，巴特勒到英国买了个四克拉的钻戒，他们到新奥尔良去渡蜜月。

　　巴特勒用他在南北战争时期发的财在亚特兰大五角广场买了地建造了一座豪华的新宅，不久，斯佳丽为巴特勒生了一个女儿。

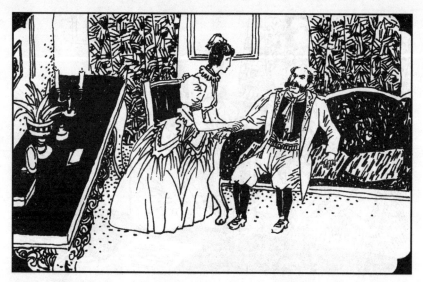

1. 苏埃伦受到启发，回来找杰拉尔德，说："爸爸，只要你在声明上签字，我们就能得到15万元的赔偿。"当时杰拉尔德神志不清，苏埃伦说什么他都点头。

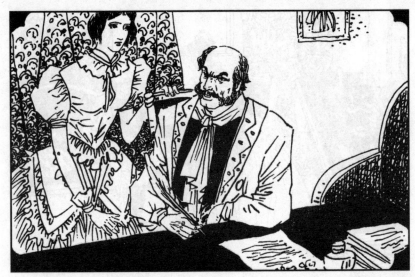

2. 经过一番策划，苏埃伦要父亲在希尔顿带来的效忠联邦政府的宣誓书上签字。签字前先读了誓词，在将要签字时，杰拉尔德突然清醒了一下，他摇了摇头出来了。

3. 苏埃伦把父亲领到帐房给他喝了酒，又跟他争啊磨啊，父亲终于答应签字。父亲刚要签字，苏埃伦高兴地说："这下可好了，麦金托什家不会在我们面前摆架子啦。"

4. 杰拉尔德听说麦金托什家也签了字，挺直了身子问："麦金托什也签了字？可他是叛徒。"苏埃伦圆滑地回答说："是签了字，但他们得了很多钱。"

5. 杰拉尔德发出一声吼叫，说："我们姓奥哈拉的，能跟这种人一样耍下流花招吗？"说完把宣誓书一撕两片，指着苏埃伦说："你不是我的女儿！"就跑出屋去。

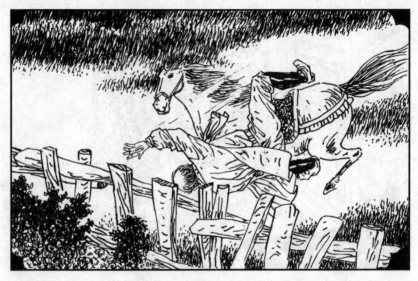

6. 杰拉尔德骑着马，跑到牧场上。他很兴奋，想从围栏上跳过去。可马一下蹲在围栏前，杰拉尔德脑袋朝下从马背上摔下来，立即断了气。

7. 斯佳丽没有责怪苏埃伦，她认为15万元不是小数目，撒个小谎是值得的。威尔说："我很爱塔拉庄园。你父亲死了，卡丽恩要进修道院，只剩下苏埃伦。我不跟她结婚，怎么能呆下去呢？"

8. 斯佳丽说："还有玫兰妮和阿希礼呀。"戚尔说："阿希礼要走了。他觉得塔拉不是他的家，干庄稼活他又不会。听说他在纽约有个朋友，邀他去银行工作。"

9. 听说阿希礼要走，她心情激动起来。不能让他离开佐治亚州，如果有必要，她可以逼着弗兰克在店铺里给他找个职位。她又想阿希礼不是站柜台的，她想起了锯木厂，脸上露出微笑。

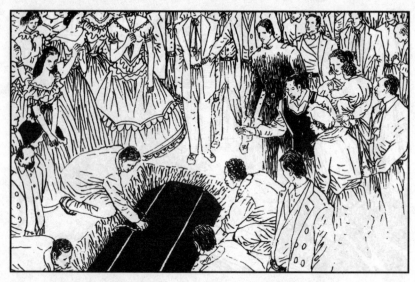

10. 今天是杰拉尔德下葬的日子。4个人把棺材轻轻放进墓坑，来参加送葬的邻居、朋友也缓缓向墓地走来。他们有的悲伤，有的流露愤怒的目光，尤其是聋了的麦克雷老头、方丹奶奶和塔尔顿太太。

11. 有人想用葬礼致辞的风俗，谴责苏埃伦是杀人凶手。威尔为维护苏埃伦抢先讲话，他赞美了杰拉尔德一生。接着宣布要和苏埃伦结婚，以此堵住大家的嘴。又说斯佳丽怀孕不宜久站，让她回去休息。

12. 本来要在葬礼上责备苏埃伦的塔尔顿太太的心思，一下转到孕妇斯佳丽身上。她扶着斯佳丽的胳臂说："进屋去吧，宝贝儿。"葬礼平静地结束了。

13. 参加葬礼的人走了以后，斯佳丽把抽抽搭搭掉眼泪的波克喊到帐房说："波克，别难过了，看见你掉泪我也受不了。我知道你很爱我的父亲，我要送给你一件礼物。"

14. 波克擤擤鼻子，有礼貌地望着斯佳丽。她说："你对塔拉的忠诚我忘不了。你还记得我说过要给你一块表吗？"波克说："小姐，我记得。我想你已经忘了。"

15. 斯佳丽说："我没有忘，表就在这儿。"他从抽屉里拿出一块大金表，表壳上有浮雕图案，表链上有许多挂件和印章。波克喊道："上帝呀！这不是杰拉尔德先生的表吗？"

16. 她说："是的，是我爸爸的表。波克，把它给你，收下吧。"波克吓得直往后退，说："这是白人绅士用的表，你怎么能给我呢？它应当属于小韦德。"

17. 斯佳丽说："小韦德为我爸干了什么？爸生病的时候，他照顾过他吗？他给他洗过澡、穿过衣服、刮过脸吗？北佬来了他对他一片忠心吗？波克，把表拿去，它应该是你的！爸会同意的。"

18. 接着斯佳丽找阿希礼谈话，提出把锯木厂一半股权让给他。她把锯木厂说得很有吸引力，还运用她的微笑和眼神的魅力。但阿希礼耷拉着脑袋，一直默不作声。

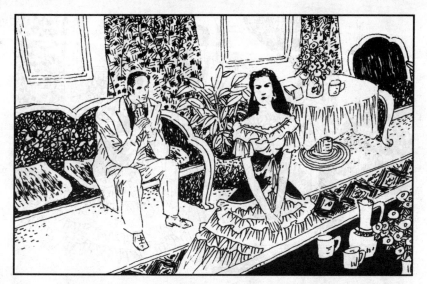

19. 各种理由都无法使阿希礼动心，她决定用怀孕这张牌："阿希礼，你一定要到亚特兰大来，我现在没有你帮忙不行。因为我没法照料锯木厂，也许要几个月之后才行，你瞧……"

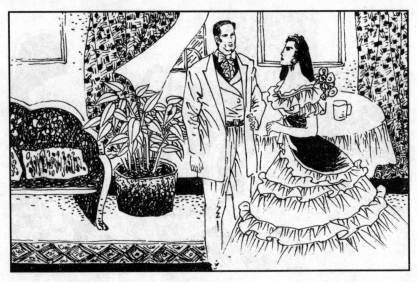

20. "请别说啦，斯佳丽。"他站起来走到窗口。她可怜巴巴地说："我怀孕样子不好看……"他猛地转过身来，粗声粗气地说："你知道你的模样，在我看来怎么都是美的。"

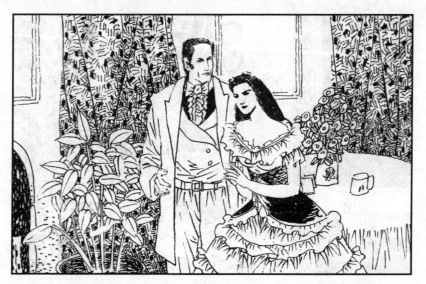

21. 她沉浸在幸福中，说："你这样太好啦，我本来感到很害臊。"他的脸变得很难看，说："你干吗要害臊？该害臊的是我！要是我不愚蠢的话，你就不会离开庄园，落到这步田地。"

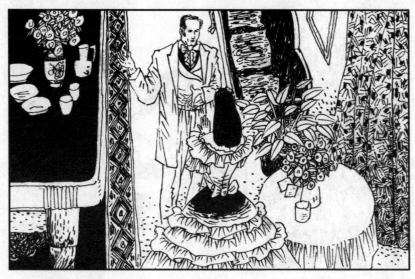

22. 斯佳丽的心怦怦直跳，他是不是懊悔没跟她一起逃跑？"你把自己卖给一个你不爱的人，是为了不让我们大家挨饿！斯佳丽，你是女人中最勇敢的！我是在责怪自己。"

23. 斯佳丽说："你不要责怪自己，这不是你的过错。你会到亚特兰大帮助我是不是？"他坚决地回绝了。斯佳丽感到痛苦和失望，问："你情愿到纽约去，住在北佬中间？"

24. 他说："不错。一位朋友给我在银行找了工作。斯佳丽，我对你没有用处，我不懂木材生意。"她说："你对银行也不懂，所以更困难。可我会比北佬更能体谅你。"

25. 阿希礼说："我不能再让你体谅我了。从你离开这里以后，我一直在想，你负起一个男人的责任，可我一个男人却远远不及一个女人。带着这样想法过日子是不愉快的，所以我要到纽约去。"

26. 斯佳丽仍想说服他："你要是想工作的话，亚特兰大哪儿赶不上纽约？"阿希礼说："不行。我要是为你工作，那我就永远完了。理由你比任何人都清楚。"

27. 斯佳丽知道他指的是她爱他的事，说："我答应过的事，我会遵守诺言的。"他激动地说："你对你自己有把握，我却没法使自己遵守诺言，但我不愿谈这事。威尔结婚后，我就去纽约。"

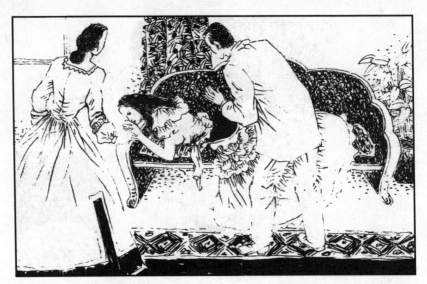

28. 斯佳丽痛苦地看着他，终于支撑不住了，扑倒在沙发上，嚎啕大哭起来。阿希礼见状，犹豫不决，无能为力地叫着她的名字。这时玫兰妮神情惊慌地走进房间。

29. 玫兰妮走到斯佳丽的身边说："斯佳丽，孩子没有……"斯佳丽又尖叫起来："阿希礼，他太狠心……"玫兰妮把斯佳丽搂在怀里说："阿希礼，你对她干什么啦？也许会影响孩子呢！"

30. 阿希礼说："玫兰妮，听我解释，斯佳丽好心让我去亚特兰大在她的锯木厂当经理，答应给我一半股份。我告诉她我要到纽约去，她就……"

31. 斯佳丽叫道："我找不到人经营锯木厂，又要生孩子，可是他拒绝了我。这样我不得不卖掉锯木厂，而且卖不上好价钱。我们要挨饿了，可是他一点不在乎。他的心真狠！"

32. 斯佳丽心里闪烁一线希望，他知道现在玫兰妮是她对付阿希礼的好帮手。玫兰妮说："阿希礼，你怎么能拒绝呢？她为我们出过力，我们可不能忘恩负义啊！"

33. 斯佳丽狡黠地偷看阿希礼，发现他脸上表现出踌躇的神情。玫兰妮说："阿希礼，还犹豫什么？想想她为我们做的事吧。我生孩子，没有她我早就死了，她为了不使我们挨饿……"

34. 阿希礼声调平静地说："斯佳丽，瞧着我。"斯佳丽吓了一跳，抬头望着阿希礼，那脸上既有不满又有无可奈何。他说："我去亚特兰大。我斗不过你们两个人。"斯佳丽拼命忍着，才没笑出来。

35. 苏埃伦和威尔结了婚，卡丽恩进了修道院，斯佳丽、阿希礼、玫兰妮带着孩子和保姆迪尔西回亚特兰大，波克和普莉西暂时留下，等威尔找到新黑人，他们再到城里来。

36. 阿希礼在常春藤街找了一所小砖房，正好在姑妈家的后边，两家后院相连，当中只隔一道墙。房子经过装修又添置了家俱，虽然不算豪华，但玫兰妮已经很满意了，因为这是她自己的家。

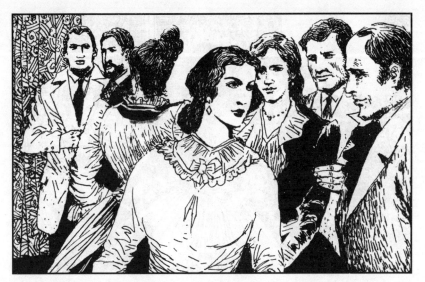

37. 阿希礼和玫兰妮人缘极好，特别是玫兰妮做人得体、待人谦和。每天晚上，他们家里都挤满了人，跟她爸一起参加过墨西哥作战的老人来看她、她妈的老朋友来看她、她的同辈人也来看她。

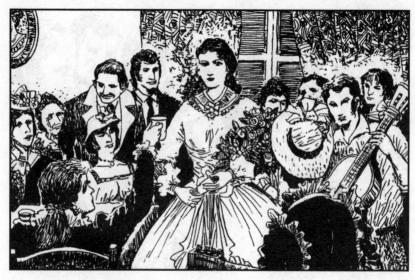

38. 玫兰妮成为新社交圈的头儿，人们请她参加缝纫会、交谊舞俱乐部和音乐团体。她把周未音乐社跟竖琴演凑会、合唱队、曼陀林吉他演奏会合并成一个团体，经常举行演出，深得观众好评。

39. 玫兰妮又被选为阵亡将士墓地美化协会和南军寡妇、孤儿缝纫会的书记。但因墓地接连北军墓地，而北军墓地长满野草，该不该除掉北军墓地野草引起强烈争议。

40. 缝纫会主张除掉北军墓地野草，不除掉，美化南军墓地成了白费劲。墓地美化协会却激烈反对。米德太太首先说："给北佬墓地除草，还不如把他们从墓里挖出来扔到垃圾堆里去。"

41. 玫兰妮听了大家意见后说："我的意思是，我们不但除草，还要种上花。我每次给哥哥查尔斯坟上送花时，总在附近不知姓名的北军坟上放一些，那个坟看起来很凄凉的。"

42. 玫兰妮话一说完，引起一些人激动的责备。她紧紧靠在椅背上喊道："太太们，让我说完。我们中间有许多人不知道她们战死的儿子、丈夫、兄弟埋在哪儿……"她哽住了，房子里死一般沉静。

43. 米德太太冒火的眼睛忧郁了，战争结束后她到葛底斯堡去寻找大儿子达西的坟墓，可是谁也不知道他埋在哪儿。阿伦太太的嘴唇哆嗦了，她的丈夫和弟弟在突袭北方时阵亡，也不知埋在哪儿。

44. 玫兰妮的声音越来越有力："他们的坟墓在北方某个地方，就像北军坟墓埋在这儿一样。要是哪个北方女人说要把他们挖出来的话……"米德太太轻轻发出了害怕的声音。

45. "可是要是有好心的北方女人能把我们男人坟上野草除掉，给他们送鲜花，该是多么好啊！我要退出这两个团体，我要去替北军墓地拔草。"玫兰妮哭着欲往外跑。

46. 女人们拥上去，哭着拥抱玫兰妮，会议开成皆大欢喜的结局。她仍担任两个团体的书记。会后不仅女人去除草种花，连老头子也去了。玫兰妮名声越来越大，工作也越来越多。

47. 夏末夜晚玫兰妮家总是挤满了客人。一些显要人物像被称为佐治亚英雄的南军中将戈登、获得联邦诗人之称的瑞安神父、曾任南部联邦副总统的史蒂文斯一到城里，必到她家来。

48.斯佳丽可以经常看到阿希礼，但不是单独见到他。他每晚都到斯佳丽家向她汇报锯木厂的工作，通常都有弗兰克或是玫兰妮在场。她问过一般性问题，提出些建议后，他就走了。

49. 斯佳丽自从把锯木厂交给阿希礼和艾尔辛后，一直亏本。艾尔辛无能，管不好黑人工人。阿希礼没有经验，没有眼力，要求当机立断的买卖则犹豫不决。

50. 她忽然想起可以租囚犯做工，只管饭不出工钱。因为战后政府经济困难，为了养活这些囚犯，作出出租囚犯的规定。但弗兰克激烈反对这么做，所以只好作罢。

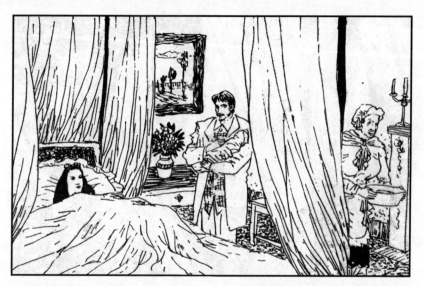

51. 斯佳丽生了个秃头的小不点女儿，丑得像没毛的猴子，简直是弗兰克的缩影。除了弗兰克喜欢她之外，没有发现她有什么美的地方。她给她取名埃拉·洛雷纳。

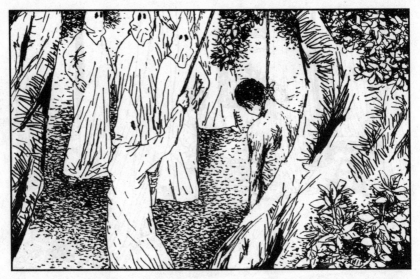

52. 她产后不久，发生了一件不幸的事。一个黑人自夸强奸了一个白种女人，因而被捕了。还没审讯，三K党人就冲进监狱，秘密绞死了那个黑人。

53. 军事当局暴跳如雷，派出士兵四面八方进行大搜捕。一时谣传纷起，什么黑人要烧房子、蕴酿反对白人的暴动。城里人都关上门窗，男人都不敢出门，在家里保护妻儿老小。

54. 斯佳丽休息了三周，就要去锯木厂。因为两个厂子都处于停工状态，艾尔辛和阿希礼都呆在家里。弗兰克怕斯佳丽出去，把马和马车放在马房里，吩咐除他以外，不得交给任何人使用。

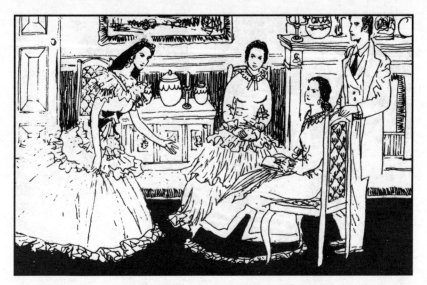

55. 斯佳丽没法，到玫兰妮家去诉苦。她说她随身带着枪，一定要去锯木厂，没有马车就步行去。玫兰妮极力劝阻，说去锯木厂中途有个贫民区，住着不安分的黑人。

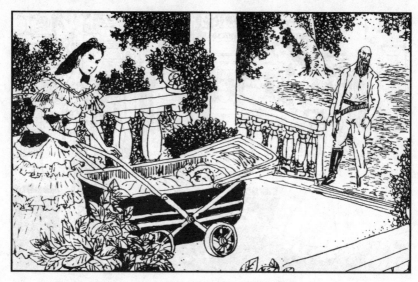

56. 一天下午，斯佳丽坐在门廊旁边，一个陌生人来见她，那是一个60岁的秃顶老头儿，又高又瘦。胡子很长，衣服破烂，神情凶狠，态度傲慢，不但独眼还装一条木腿，可走起路来快得像条蛇。

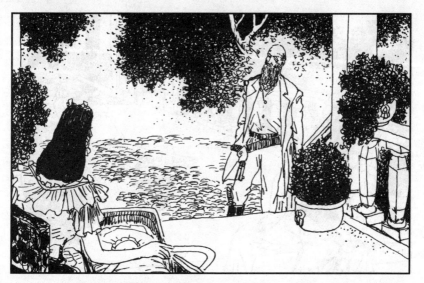

57. 这个裤带上挂着沉甸甸的手枪，破旧皮靴筒上露出一把长柄猎刀把的老头子说："玫兰妮小姐派我来的，我的名字叫阿尔奇。听说你独自跑来跑去，她不放心，派我来给你赶车。"

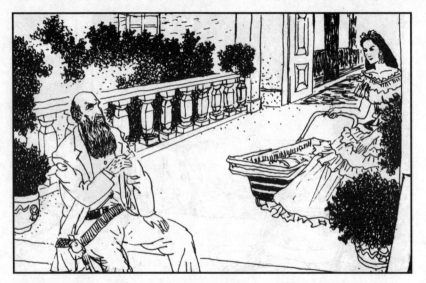

58. 他不等邀请，就在最高一层台阶上坐下来，说："我并不喜欢给女人赶车出去转游，是玫兰妮小姐对我有恩情，我才同意来的。"她看着他微笑了，有了他，她可以去锯木厂了。

59. 这两个人是奇特的搭配，一个又脏又丑的老头儿，赶车拉着一个漂亮干净的女人。阿尔奇那冷酷的脸加上他的手枪和猎刀，形成一种威慑力，在他能听得见的范围里，甚至没有一个黑人敢笑。

60. 一天，斯佳丽接到一张需要大量木材的定单，可是艾尔辛厂里的黑人都不见了。她让阿尔奇拉她到另一个厂子去，还自言自语地说："艾尔辛真是个蠢货，不如雇用约翰尼，让他去租囚犯来工作。"

61. 阿尔奇转过脸来，独眼里放出厌恶的光芒，愤怒地说："你哪天租到囚犯，我哪天离开你。"她吓了一跳，问："为什么？"阿尔奇简短地说："我当了将近40年囚犯。"

62. 她喘着粗气，把身子往后缩了一下，靠在垫子上。原来这就是他的谜底，判40年入狱时还是个小伙子。"为什么，莫非是杀了人？"他抖了下缰绳说："是的，杀了我妻子！"

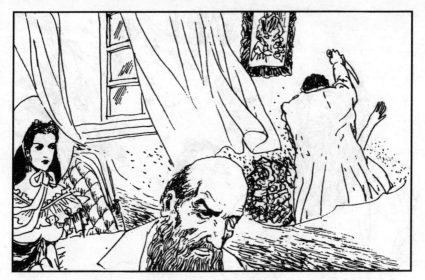

63. 斯佳丽吓得直眨巴眼睛，"杀了妻子，为什么？"阿尔奇狞笑道："她跟我弟弟睡觉，我弟弟逃走了，我杀了她。水性杨花的女人该杀。"

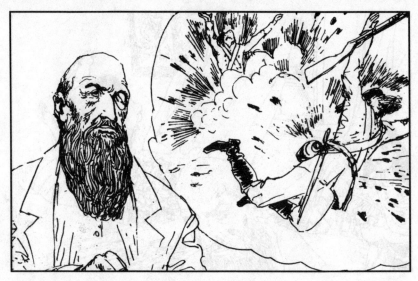

64. 斯佳丽问他是怎么出来的，他说："战争刚开始，监狱长放我们出来参加南军，我因为杀人关进监狱，可又放我出来杀人。我杀了不少人，我自己也被打断一条腿，打瞎一只眼。"

65. 有一天，在暮色中她坐车回家。路过现代女郎酒馆，见有许多马车和一些人，阿希礼、梅里韦瑟老爷子、享利伯伯都在这里。她让阿尔奇把车停下，问阿希礼、享利伯伯："出了什么事？"

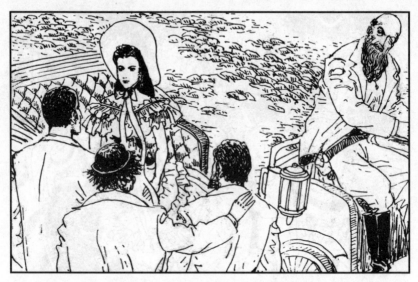

66. 享利伯伯说："为州议会批准黑人选举权的事。"梅里韦瑟爷爷说："他们应当直接了当拒绝批准。"阿希礼说："这会闹得吃不了兜着走的。"享利伯伯说："阿尔奇快把小姐送回家去。"

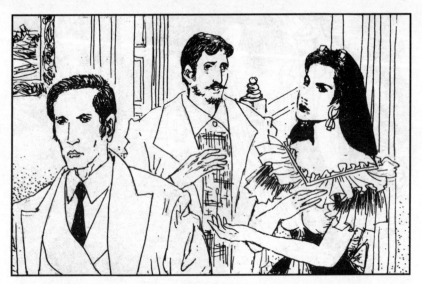

67. 斯佳丽租用了10个囚犯,每个锯木厂5个,阿尔奇说话算数,拒绝给她赶车。弗兰克和阿希礼都不同意租用囚犯。斯佳丽苦苦哀求,答应一旦形势好转她就雇用黑人,才勉强解决。

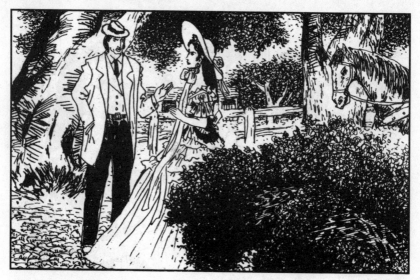

68. 她让约翰尼经营艾尔辛的锯木厂，约翰尼提出他要自由支配囚犯，不要斯佳丽经常来据木厂，保证完成她提出的产量要求。斯佳丽同意了，这样她可以经常到阿希礼管的厂子里去。

69. 一天。斯佳丽抱着娃娃坐在门廊上的摇椅里，巴特勒骑马向她走来。他在杰拉尔德刚去世后离开亚特兰大，已经好几个月了。她心里惦念他，但又想避开他。因为她怕和他谈话时涉及到阿希礼。

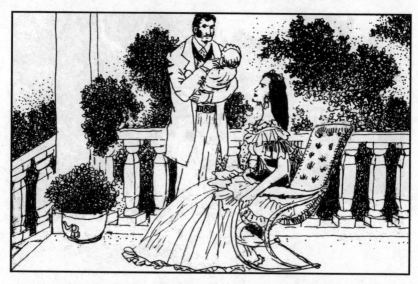

70. 他下马走到她跟前，看着娃娃说："她长得真像弗兰克，就是没有络腮胡子。"她说："她是女孩。"他又说："女孩好，男孩实在麻烦。"

71. 她问他这几个月上哪儿去了，他懒洋洋地坐在栏杆上说："古巴，新奥尔良……"她说："你老到新奥尔良去，可是你从来不说去干什么！"他说："我是工作勤奋的人，哪儿有我的业务。"

72. "工作勤奋?"她哈哈大笑:"你是帮助皮包客行窃,他们把钱分一半给你,你再向北佬官员行贿,让你参加剥夺我们纳税人的勾当。"他反唇相讥:"你不是靠租用囚犯发财吗?"

73. "你怎么知道我租用囚犯？"他说："在酒馆里听说的。人们告诉我你租用囚犯，让恶棍约翰尼管他们干活，简直要把他们活活累死。"她气愤地说："这是谎话！他不会把他们累死，我会过问的。"

74. 斯佳丽有意改变话题，问："人们说新奥尔良有你的情人，还说你准备结婚，是吗？"他警惕地问："我结婚对你很重要吗？"她脸红了，低着头说："我只是不愿失去你的友谊。"

75. 他说："我至今还没遇到让我爱得那么深，竟然想要跟她结婚的女人。我到新奥尔良去了，是看受我合法监护的小男孩。你想要知道什么？"

76. "算了，要是你不想再告诉我什么的话，就不要说了。"她装出一副高傲的样子，其实心里想知道更多的消息。因为他引起她一种古怪的嫉妒感。他说："要是你不把这件事告诉别人，我会领情的。"

77. 在她应允不告诉别人后，他把话题一转说："刚才我骑马从常春藤街过来，碰上玫兰妮。阿希礼是你锯木厂的合伙人，你这么做可是违反了我当初借钱给你的规定。"

78. 她心里暗骂玫兰妮，口里却说："我已经把钱还了你。厂子是我的，要怎么办，那是我自己的事。"他眼睛冒火，说："你是借我的钱才赚到钱的，还用我的钱养活阿希礼。"

79. "你为什么这样恨阿希礼，是不是嫉妒他？"他脑袋向后一仰哈哈大笑说："你不讲信誉而且骄傲。我不恨阿希礼，但也不喜欢他，我只是觉得他可怜。"她追问道："为什么？"

80. 巴特勒说："我可怜他，因为他应该死了，可是没有。我轻蔑他，因为他的世界不再存在了，他不知道自己该怎么办才好。"她有点火了："他只不过没有钱罢了。"

81. 他说："斯佳丽，别显得那么愚蠢。阿希礼的家已经没有了，他的
庄园已经卖掉付税款。他还能干什么呢？我断定，他经营的那个锯木厂
已经亏了不少钱了。"

82. 她没话可讲，只是说："你管不着！"他说："我们有过协议，你破坏了协议。你是个可爱的小骗子，你将来还要向我借钱的，那就别指望我还会借给你了。"

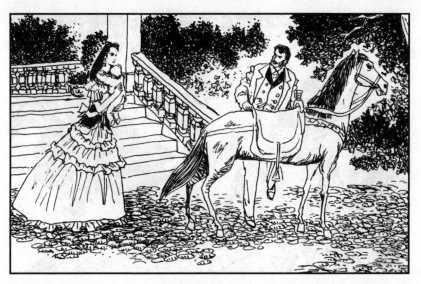

83. "你是好人，有钱又有权势，何必跟我和阿希礼这样潦倒的人过不去？"他愤愤地说："你没有潦倒。阿希礼这样的人不配得到帮助！"谈话不欢而散。

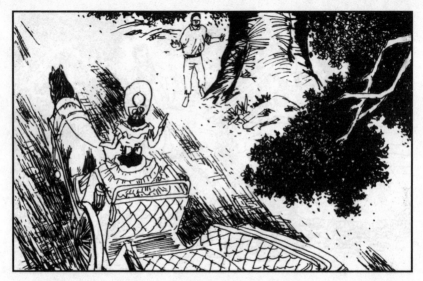

84. 一天，斯佳丽赶着马车过贫民区，突然从橡树后走出一个高大的黑人。她吓得拉住马拿出手枪，喝道："你要干什么？"那个高大黑人停住脚步说："小姐，别开枪！我是山姆！"

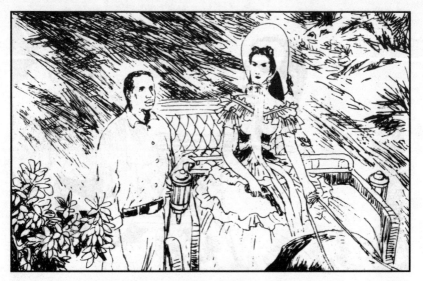

85. 大个儿山姆是塔拉庄园的工头，曾被南军征去挖战壕。他穿得破烂，赤着脚。斯佳丽让他走近些，才看清了真是大个儿山姆。她放下手枪，愉快地笑了。

86. 山姆高兴地说："太好了，看到家里人。小姐，我要回塔拉庄园去。"斯佳丽问他这几年都在哪里？他说战争结束后北军上校要他当仆人，他跟着到了北方。

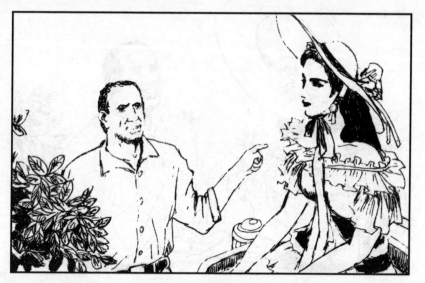

87. 斯佳丽说："你呆在这儿吧。我需要一个赶车的，现在坏人多，所以非常需要你。"山姆说："谢谢小姐。我还是想回塔拉庄园去。"山姆目光中现出惶恐的神色。

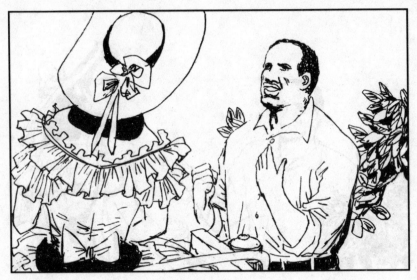

88. 斯佳丽说："为什么？我给你工资，你一定得跟我在一起。"山姆恐惧地低声说："小姐，我杀了一个人，到塔拉庄园他们就找不到我了。"斯佳丽问："为什么，杀了谁？"

89. 山姆说："是个白人，他喝醉了酒，说了些我受不了的话。我没想杀死他，只是用手捏他的脖子，不想用劲大了，他就咽了气。我怕给抓去，就打算回塔拉庄园。"斯佳丽要他在这里等她回来。

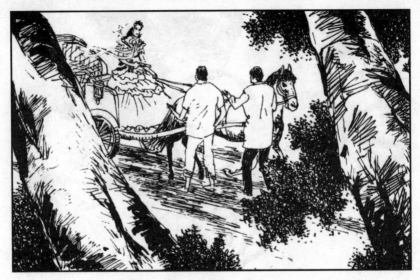

90. 她办完事回来没看到山姆。这时一个白人和一个黑人朝她走来。她拿起手枪，白人向她伸出手说："太太请给点钱，我实在饿了。"她说："滚开！我一个子儿也没有。"说罢赶车要走。

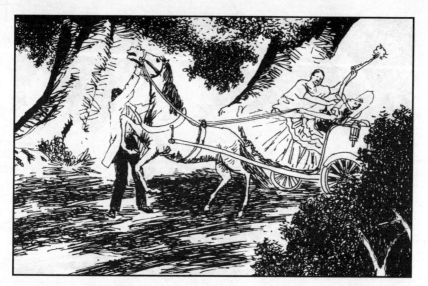

91. 那个白人突然抓住马笼头向黑人叫道："抓住她，她的钱也许放在胸口。"她开了一枪，但没有打中，黑人夺下手枪，接着就捏住她的喉咙。撕开她的胸衣，那只黑手在乳房中乱摸。

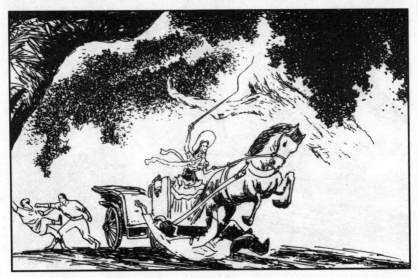

92. 山姆来了，向黑人扑过去，同时大叫："小姐，快跑。"她抓起马鞭向马抽去，马车猛地一跳，车轮从柔软的物体上碾过，那是倒下的白人的身体。

93. 山姆边喊边追了上来，她把车停住，让山姆上车。山姆问她："他们伤了你吗？"她说不出话来。急忙把胸衣撕裂的地方紧紧抓在一起。山姆接过缰绳和马鞭，赶车回去。

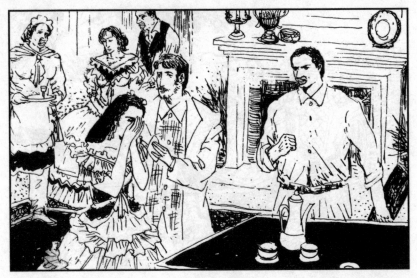

94. 斯佳丽哭哭啼啼进了屋，她说了事情经过，弗兰克脸色沉着，只是温和地问："宝贝儿，受伤了，还是吓坏了？"山姆在旁边说："是吓坏了。他们刚扯开她的衣服，我就赶到那儿。"

95. 弗兰克对山姆说："你是好样的，山姆。我不会忘掉你干的事情，要是需要我为你效劳，尽管说。"山姆说："是，先生。请你赶快送我到塔拉庄园，越快越好，北佬在追捕我。"弗兰克答应今夜送他走。

96. 弗兰克把斯佳丽、孩子、姑妈、黑妈妈送到玫兰妮那边去，说要开紧急政治会议就和阿希礼出去了。两家女人坐在一起做针线活儿。屋子里显得温暖宁静。阿尔奇坐在炉火旁的凳子上削木头，嚼烟叶。

97. 巴特勒来了，连招呼也不打，就问："他们上哪儿去了，快告诉我。这是人命关天的事。"阿希礼妹妹印第亚说："什么也别说，他是奸细、是叛徒。"

98. 巴特勒连看都不看她一眼，对玫兰妮说："快告诉我，也许还有时间。"阿尔奇粗鲁地说："都闭上嘴。滚出去，你这个叛徒。"玫兰妮边制止阿尔奇，边问巴特勒："出了什么事？"

99. 巴特勒说："他们早就受到怀疑了。刚才我跟两个北军上尉打扑克，他们说今晚要出乱子，已经设好圈套在等弗兰克和阿希礼他们。"玫兰妮好像重重挨了一拳，摇晃了一下身子。

100. 玫兰妮信任巴特勒，颤抖着说："他们在贫民区附近老沙利文庄园地窖里集会。"巴特勒急促地说："谢谢你，我要马上赶去。要是北军上这里来，你们就说什么也不知道。"

101. 巴特勒走后，斯佳丽问："到底是怎么回事？他刚才的话是什么意思？要是不告诉我，我会急疯的。"印第亚气愤地说："这意思是说，你是断送阿希礼和弗兰克性命的罪魁祸首！"

102. 斯佳丽还是弄不明白，阿尔奇说："都坐下，拿起手里的针线活儿，像什么也没发生似的干活。说不定北佬已经在暗中监视呢！"她们打着哆嗦，顺从地照办。

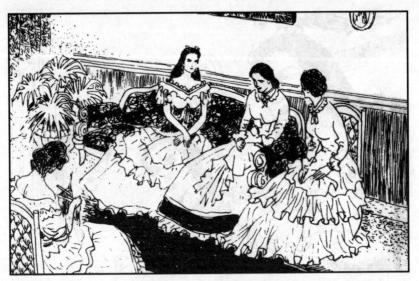

103. 斯佳丽又问："阿希礼出了什么事，玫兰妮？"印第亚恶意地说："你丈夫在哪儿，你关心吗？"玫兰妮制止住印第亚，说："斯佳丽，因为你反对三K党，所以一直瞒着你……"

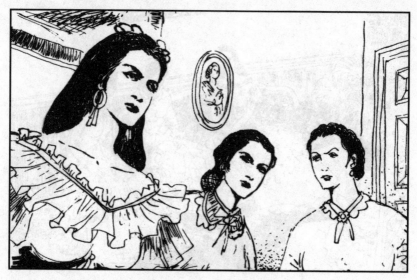

104. "三K党！"她惊喊着："阿希礼和弗兰克都不是三K党，他们答应过我。"印第亚嚷道："他们都是，因为他们是男人，是白人和南方人。"斯佳丽说："你们一直都知道，而我却不……"

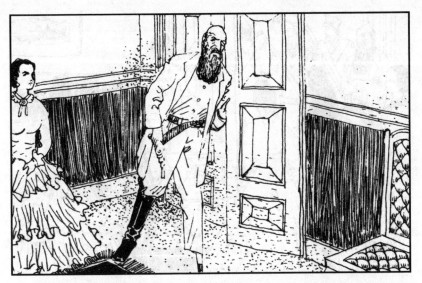

105. 阿尔奇低声说："坐下，太太们，外面有马蹄声。"急促地敲门声传来，玫兰妮让阿尔奇去开门。阿尔奇把刀子插进靴筒，解开腰上手枪皮套，向外走去。

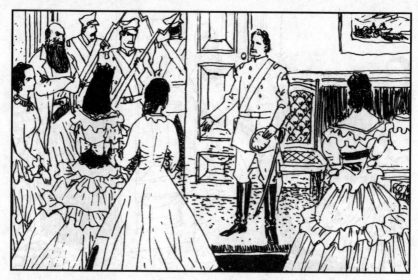

106. 进来一名北军上尉和一队士兵。斯佳丽认识那个上尉，这位上尉也认出斯佳丽。他脱下帽子鞠了一躬，说："晚上好，斯佳丽太太。哪位是阿希礼太太？"玫兰妮说："我是。凭什么闯进我的家？"

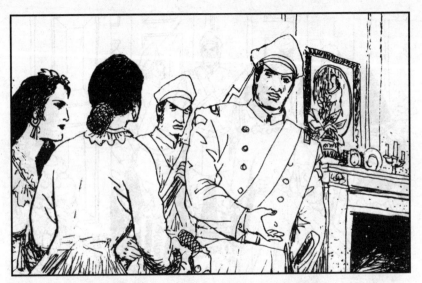

107. 那个上尉看了屋子里一圈说："我要找阿希礼和弗兰克先生。"
玫兰妮说："他们不在。"上尉说："要是你能保证的话，我就不搜查
了。"玫兰妮说："我向你保证。不过要是你高兴的话，尽管搜查。"

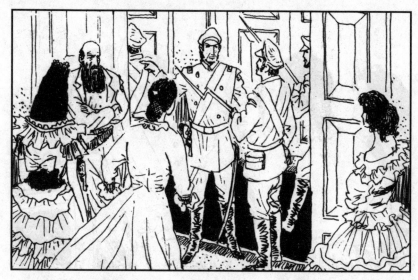

108. 上尉严厉地说：“他们今晚有集会。我们在外面等，直到他们回来。”他微微鞠一躬走出屋去。随即听到他在外面下令：“包围房子，站好岗哨。”

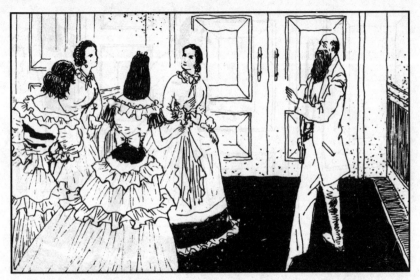

109. 过了一会儿，她们听到外面巴特勒在唱歌，还有两个醉汉的声音
说他唱得不好，接着听到上尉的命令声和杂乱的脚步声，几位太太都愣
住了，另外两个人竟是阿希礼和艾尔辛。

110. 歌声传到门口时，听到上尉尖厉的声音："这两个人被捕了。"
玫兰妮猛地把门打开："把他带进来，巴特勒船长。"她用咬牙切齿的
声调喊道："我想你又把他灌醉了，把他带进来。"

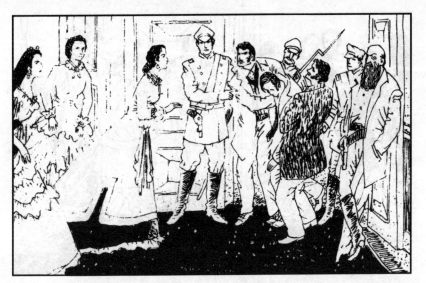

111. 那个军官随即跟进来说："对不起太太，你的丈夫和艾尔辛被捕了。"玫兰妮说："被捕？为什么？喝醉酒吗？如果每个喝醉酒的人都被捕的话，整个地方驻军都要陆续关进监狱了。把他带进来，船长。"

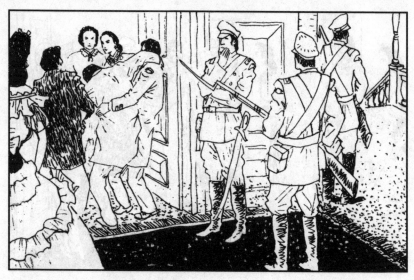

112. 脸色煞白，脑袋耷拉着的阿希礼由站也站不太稳的巴特勒和艾尔辛搀扶着进了屋，北军上尉脸上露出既怀疑又显得有趣的神情。斯佳丽明白了，她在看戏，看一场人命关天的戏。

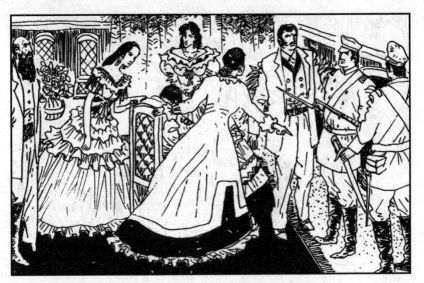

113. 玫兰妮愤怒地嚷道："把他放在椅子上。巴特勒船长，马上离开这个屋子！你把他灌成这副样子，还敢在这儿露面！"巴特勒使自己站稳后，对上尉说："这就是我送他回家得到的感谢。"

114. 阿希礼靠在椅子上咕哝着："玫兰妮，我喝得不怎么醉。"玫兰妮吩咐道："阿尔奇，把先生扶进卧房，放在床上。"接着哇地哭了起来："他怎么能这样，他答应过不再喝酒的嘛！"

115. 那个上尉进行干预了，他喊一名中士过来说："他被捕了，他和艾尔辛先生今夜参加了三K党对贫民区的袭击，一个黑人和一个白人被杀了。阿希礼是头儿。"

116. "今夜？"巴特勒哈哈大笑了，笑得在沙发上坐不稳："今夜这两个人从8点钟起，一直跟我在一起。"上尉眉头皱起来了："跟你在一起，可是你在哪儿？"

117. 巴特勒机灵的醉眼望了望玫兰妮，说："这事当着太太，小姐的面不好说。你们这些太太、小姐要是走出房间的话……"玫兰妮说："我不走，我有权知道我丈夫在哪儿。"

118. "辛·弗兰克和米德大夫那里有酒会，还有姑娘们……"玫兰妮一声痛苦的尖叫，两手紧紧地抓住胸脯，晕过去了。印第亚等顿时忙作一团。

119. 巴特勒恶狠狠地说："嘿，这下全城都会知道了！你满意了吧？军官先生。明天全城没有一个妻子会对她的丈夫说话。"那个上尉说："巴特勒先生，我没想到……你起誓你们刚才在沃特林那儿？"

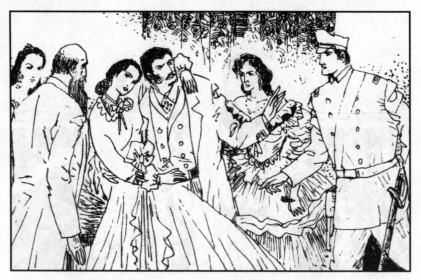

120. 巴特勒吼叫道："见鬼，可不是！你要是不相信去问沃特林好了。得了，让我把玫兰妮抱进去。"玫兰妮有气无力地说："阿尔奇你扶阿希礼上床，过了今夜我再也不愿看到他了。"

121. 上尉在得到印第亚保证明天阿希礼到案后，带着艾尔辛走了。斯佳丽哆嗦着，扶住刚才阿希礼坐过的椅子，感到椅背上粘糊糊的，一看手掌，竟是红色血液，她吓坏了。

122. 她低声说："印第亚，阿希礼受伤了。"印第亚斥道："你这蠢货，你以为他真的喝醉了。"她俩向卧房走去，但巴特勒挡住了门，只见玫兰妮正在给阿希礼擦洗并包扎伤口。

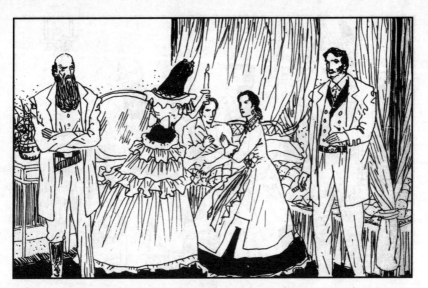

123. 巴特勒打发印第亚出去请医生，要斯佳丽进去给玫兰妮掌灯，还吩咐阿尔奇去办事。阿尔奇说他不听他的命令。玫兰妮严肃地说："阿尔奇，凡是船长吩咐的事，件件都要照办。"

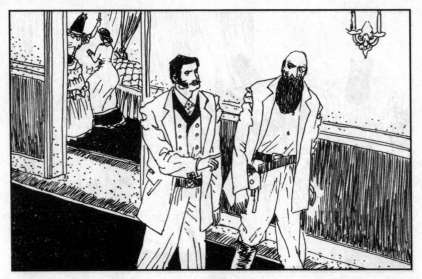

124. 巴特勒吩咐阿尔奇："你骑我的马，先到老沙利文庄园，找到塞在烟囱里的几件长袍烧掉。在地窖里有两个人，把他们弄上马背，送到沃特林家后边的空地上，每人手上一把手枪，布置得像枪杀案。"

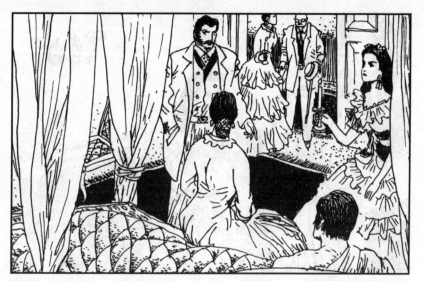

125. 阿尔奇走后，斯佳丽嚷道："弗兰克在哪儿？"巴特勒迅速走进房间，说："你们干得不错。斯佳丽，把灯举高一点。对不起玫兰妮小姐，刚才我不得不说在沃特林那儿。"玫兰妮说："船长，你真机灵。"

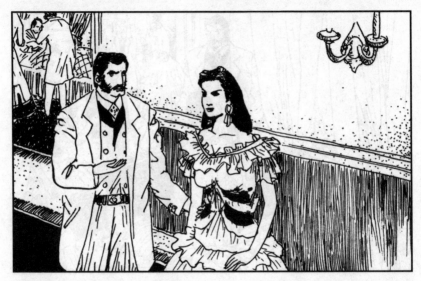

126. 印第亚领着老迪安大夫进来。他看了伤口说："部位高，没有伤着肺，伤势不严重。我要棉花和白兰地。"这时巴特勒扶着斯佳丽胳膊走出屋，说："弗兰克死了，脑袋上给打了个洞。"

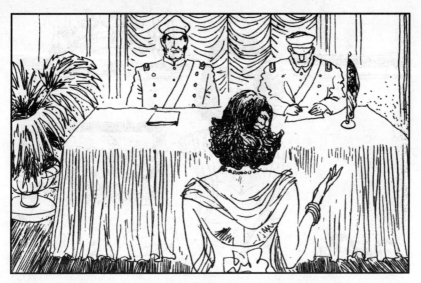

127. 北军上尉传讯沃特林。她一到就大吵大嚷，说昨天晚上一批醉汉闯进来，互相扭打，为争姑娘两人开枪决斗。姑娘们吓坏了，今夜得关门。她讨好地说："不过上尉要有兴趣，我可以专门接待。"

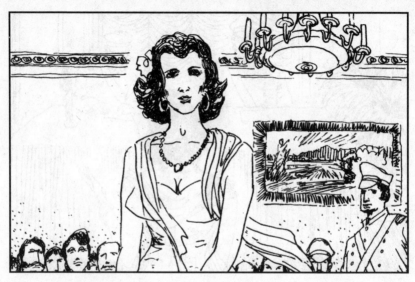

128. 沃特林的话将审讯人员逗笑了。上尉问昨晚有谁到了妓院。沃特林说来的都是老主顾，他们每个礼拜三晚上都来，叫什么"礼拜三民主党人"，还说了12个人的名字。

129. 上尉苦笑道："这些该死的叛乱分子，组织得跟我们的特务机构一样高明。"沃特林说："可得叫他们赔我的损失啊！"军官说："让巴特勒去赔吧。"由于精心策划，一场凶杀变成了桃色新闻而不了了之。

130. 第二天，刮着冷风，玫兰妮登上沃特林停在门前的马车，说："沃特林小姐，我很想见你，不知怎样感谢你才好。你真了不起，救了好几个男人的命。你一定要进屋去坐坐。"

131. 沃特林说："你的阿希礼才真了不起，他负了伤流了很多血，我真不知道他怎么能站起来。我希望你对阿希礼经常到我那儿去别介意，其实他没有……"玫兰妮说："我知道，我只是感激你。"

132. 斯佳丽为弗兰克的死而内疚自责，并借酒浇愁。巴特勒来了，她在藏书室接待他。他俩坐在花梨木沙发上，他那两只黑眼睛机灵地在她脸上搜寻，也闻到了酒味。

133. 巴特勒握着她的手说："你能不能告诉我，是因为老弗兰克撇下了你，还是为了钱？"她说："我害怕，我怕我死后会下地狱。"他说："你很健康，再说根本就没什么地狱。"

134. 斯佳丽说："有的，你知道有的。"巴特勒说："如果有的话就在现实的世界上。人死就什么都没有了。你现在就是像在地狱里受罪。"她感到他的手温暖结实，握着叫人宽慰。

135. 斯佳丽说："我对不住弗兰克，他不同意我开锯木厂和租用囚犯，我不知道他参加三K党，是我害死了他。"他掏出手绢递给她说："擦擦你的脸，这样没完没了的掉泪不好。"

136. 她说："可是我应该对他更好一些。"他说："不说这些了，换
个话题吧。我今晚来是要告诉你一些感兴趣的消息。我要出门了。"她
问："要到哪里去？还有什么消息？"

137. 他嬉皮笑脸地说："我的消息是，我仍然需要你，现在弗兰克已经去世，我想这个消息你会感兴趣的。"斯佳丽猛地抽回手，说："你是最没有教养的，偏在这时候说这种话！"

138. 他又紧紧握住她的两个拳头说："你是误会我的意思了。"她抽回她那被紧紧握住的双手说："我没误会，你滚开！"他说："别作声，我是向你求婚的。你要我跪下来才相信我的话吗？"

139. 她"啊"了一声，直挺挺地坐在沙发上看着他。他说他第一次在阿希礼家看见她，就发誓要把她弄到手。现在她有了钱，再也不会为当情妇向他借钱了，他就只好和她结婚。

140. 她怀疑地问："你是在开恶毒的玩笑吧？"他说："我说的是真心话，我明天早上要出门，我怕等我回来你又嫁给另一个有点钱的人。我不能老是等着！"

141. 他眼里充满了笑意，却机警地注视着她，好像一只猫在盯着耗子洞一样。虽然她感到他的求婚是认真的，但仍然有点害怕，她想退缩，说："我……我再也不想结婚了。"

142. 巴特勒说："你会结婚的，你生来就是结婚的料，干吗不跟我结婚呢？"她说："我不爱你。"他说："那不是障碍。你前两次的尝试不都是没有真正的爱情吗？你会考虑我的要求吗？"

143. 她说："巴特勒，我不愿把这事拖下来。我现在告诉你，我不久要回塔拉庄园去，要住很长一段时间。所以，我不想结婚了，也不喜欢结婚了。"

144. 巴特勒说："你从来没真正结过婚，你怎会知道结婚的滋味呢？我认为你一直运气不好，一次为了出气结婚，一次为了钱结婚。你就没想过要为乐趣结婚吗？"

145. 她说："别像傻瓜那样说话，结婚没有乐趣。对男人可能是乐趣，对女人，结婚是干活，还不得不忍受男人的愚蠢……一年生一个娃娃。"巴特勒哈哈大笑，笑得那么响亮。

146. 他说："说你运气不好，真是没说错。跟你结婚的，第一个是个孩子，第二个是个老头，你妈妈还对你说过，女人不得不忍受'那种事情'，这完全不对头。你何不跟我这个能使你有极大乐趣的人结婚呢？"

147. 她说："这样谈太粗俗。"他说："也很有趣是不是？我敢打赌，你以前从来没有跟男人讲过两性间的事。甚至包括你两个丈夫。"她皱起眉头，感到惊奇：他从哪儿听来关于女人的事情呢？

148. 巴特勒说："别皱眉头，说个日子吧，斯佳丽。为了你的名声，我不催你马上结婚，要有个合适的时间。"她说："我没说要嫁给你，在这样的时候讨论这样的事情，是不合适的。"

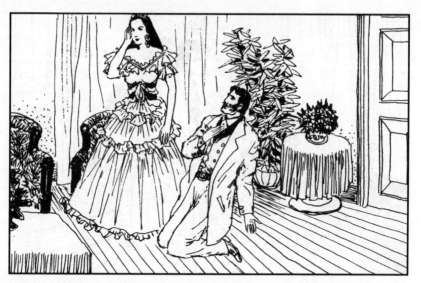

149. 巴特勒突然从沙发上滑下来，跪在地上急促地说："亲爱的斯佳丽，我过去藏在心里的对你的友谊，已发展成一种纯洁神圣的感情，是爱情使我胆子这么大。"

150. 斯佳丽恳求地说："你起来，要是有人进来怎么办？"巴特勒站起来说："答应等我回来跟我结婚。否则我会天天晚上在你窗下弹吉他唱歌，破坏你的名声。"

151. 他望着她的绿眼睛，望着她的嘴唇柔和的曲线，突然紧紧把她搂住。她心中一阵激动，浑身发软。

152. 他吻她，开始挺温柔，很快地越来越热烈，使她紧紧地抓住他，使她的神经发狂似地颤抖，使她产生一种以前从来不知道的感觉。眩晕的旋转推动她转动身子，回吻他。

153. 她低声说："别……我要晕过去了。"他的眼睛发出古怪的光芒："我要使你晕过去。你现在才尝到了你早该尝到的滋味。没有一个你认识的蠢货这样吻过你，是不是？"

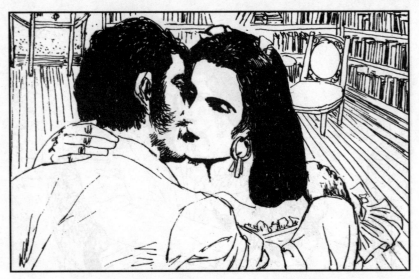

154. 他不容她说话，嘴唇又贴到了她的嘴上。她毫不挣扎地投降了，软弱得头也不转动了，心怦怦直跳，浑身直打哆嗦。他的嘴留在她嘴唇上方："说同意，该死的，要不……"

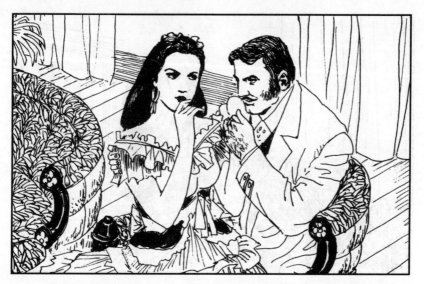

155. 她未经思索就说出"同意"二字，说完之后，心情突然平静下来，头也不晕了，他说："说话算数吧？不会收回去吧。那就说个日子，我亲爱的。"

156. 他猛地拉她站起来，边吻她边说："我要到英国去，给你带个戒指。你喜欢哪一种？"她说："要个钻石戒指，要个很大很大的。"他说："好，你会有一个大戒指。我就走了，我会写信给你。"

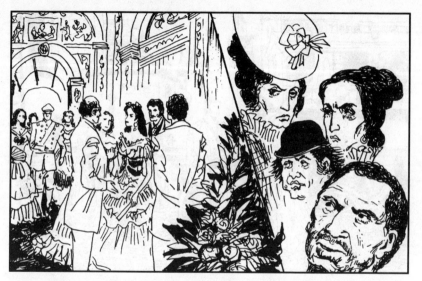

157. 在斯佳丽和巴特勒订婚前，佐治亚州选举了州长，巴特勒的朋友、共和党人布洛克当选。他们订婚使亚特兰大人对他们更加憎恶了，只记得他们的坏处，好处一点也不记得了。

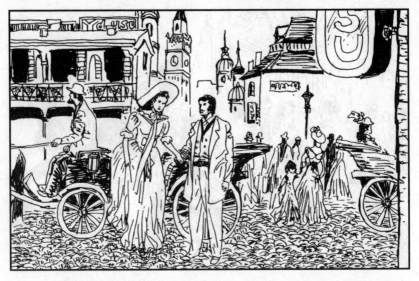

158. 巴特勒给斯佳丽带来镶着四克拉重的钻石大钻戒，她心里挺高兴。他们顶住各种压力结了婚，接着到新奥尔良去度蜜月。

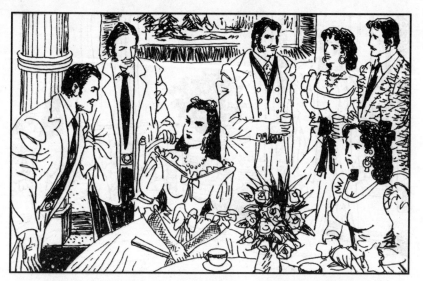

159. 她们的蜜月，过得很快活，每天晚上巴特勒都带她参加舞会，她看到参加舞会的女人都打扮得很漂亮，人也长得美。男人们争着同她跳舞，说着恭维她的话。

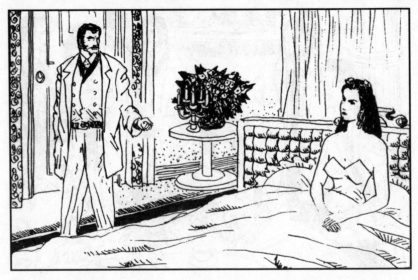

160. 晚上睡在床上，她想起阿希礼，不由叹了口气。巴特勒发火了说："愿上帝惩罚你那爱欺骗人的小心灵，让它永坠地狱。"说罢，他穿上衣服走出卧房，不理她的惊恐和质问。

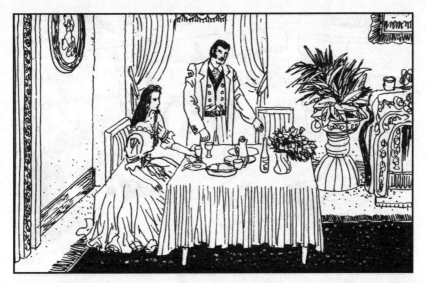

161. 第二天她正在自己房里吃早餐，巴特勒出现了，蓬着头醉醺醺的，满脸挖苦鄙夷的神色，不说一句话。她神色冷峻，任凭他在一旁瞪着充血的眼睛，最后径自上街买东西去了。

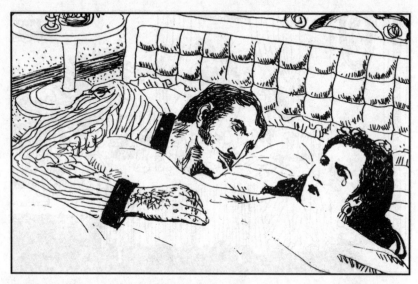

162. 晚饭时，他们谁也不吭声。这是在新奥尔良最后一次晚餐，虽然巴特勒在一旁瞪着眼睛，她还是喝了不少香槟，吃了一个大龙虾。晚上她做了恶梦，醒来时一身冷汗，伤心地低声哭泣。

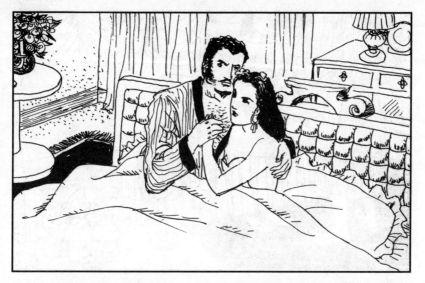

163. 巴特勒默默地把她抱起来，搂进怀里。他那结实的肌肉让她感到宽慰，她停住了哭泣，说："我做了个梦，又冷又饿又累，在雾里找呀，可就是找不到。"

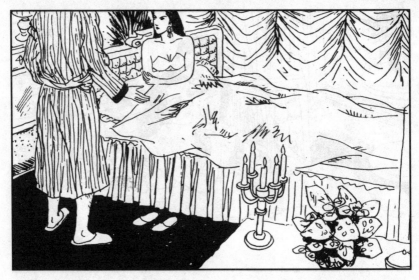

164. "找什么呢，宝贝儿？"她说："我也不知道，要是知道就好了。"他放下她，点上蜡烛。她看见他眼里布满血丝，衬衣没扣，露出长满黑毛的胸膛，轻声说："抱住我，巴特勒。"

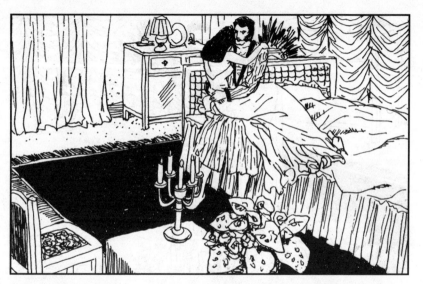

165. 他又把她抱起来。她问："你认为我会在梦里找到安全住所吗？"他说："不会。但在日常生活里，我会让你安全的。只要我守在这儿，只要合众国政府不倒，我们就会安全。"

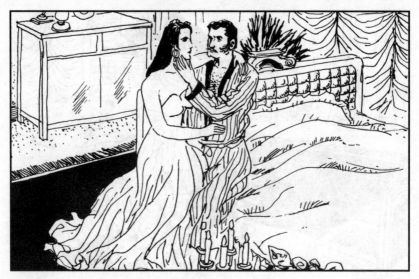

166. "合众国政府？"她惊讶得直起身子。巴特勒说："我将以前的大部分钱都买了政府公债。"斯佳丽一骨碌坐到他的膝上，大声叫道："活见鬼！你是说把钱借给北佬了？"

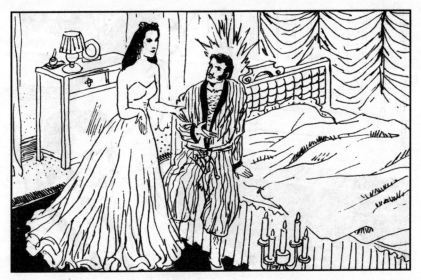

167. 他笑道："公债利息高。要不这钱干什么用？"她说："哪怕是百分之百的利息也不干！你把公债卖了，在亚特兰大五角广场买地皮。凭你的钱，能把五角广场所有地产都买下来。"

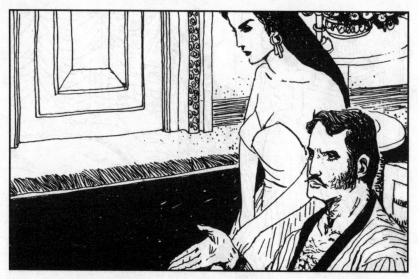

168. 巴特勒说："别看州长是我的朋友，我仍认为是一些投机倒把分子控制了佐治亚，我不信任他们。如有不测，公债券可以藏起来，房地产可躲不过人家的耳目。"她想到了自己锯木厂和店铺。脸色刷地白了。

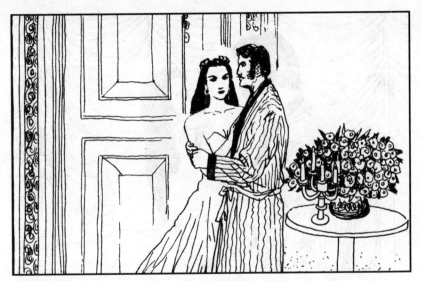

169. 巴特勒说："你不必吓成这样。眼下时局不太稳定，我不想把太多的钱捆绑在房地产上，但是我还是想造栋住房。回去后我们先住进饭店的新婚套房，等新房造好，我们再搬进去。"

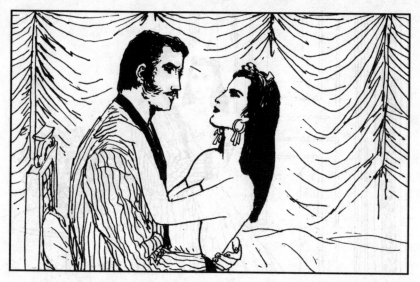

170. 她高兴地说："我们要造一幢最新式的房子，让那些说我坏话的人看了心里不好受。"他说："咱们先说清楚，你穿衣、吃饭花多少钱尽管向我要。但我不帮助阿希礼的锯木厂和你那个店铺。"

171. 梅里韦瑟太太和艾尔辛太太在玫兰妮家中做针钱活儿，乘玫兰妮不在，说起是否要去拜访刚刚回来的巴特勒夫妇。她们都不愿去，可是她们的儿子、丈夫都主张去，因为巴特勒救过他们的命。

172. 反对最激烈的是印第亚，她还说斯佳丽和巴特勒在弗兰克没死前就勾搭上了。这话恰好让玫兰妮听到了，说："你这么信口雌黄，幸亏你没住在我家里。"印第亚说："你是我嫂子，难道要和我翻脸？"

173. 玫兰妮说："斯佳丽也是我嫂子。她对于我胜过亲生姐妹，我可不能忘恩负义。我很感激斯佳丽和巴特勒船长。你把你哥哥的命看得那么不值钱，拼命往他救命恩人脸上抹黑？"

174. 梅里韦瑟太太、艾尔辛太太还在说斯佳丽的坏话，玫兰妮沉下脸说："你们把话听清楚，谁要是不去拜访斯佳丽，以后就别登我家的门。"

175. 斯佳丽并不在乎是否有人上门，她正集中精力建造新宅。等到新宅落成，她会以亚特兰大第一大公馆女主人的身份，招待客人。新居一天天在升高，她的心情也越来越好。

176. 斯佳丽的新居成为亚特兰大最豪华的住宅。它的外部装饰和内部陈设竭尽铺张奢华，巴特勒自嘲地说："这可跟沃特林妓院媲美，人们会说这是用不义之财建造的。"

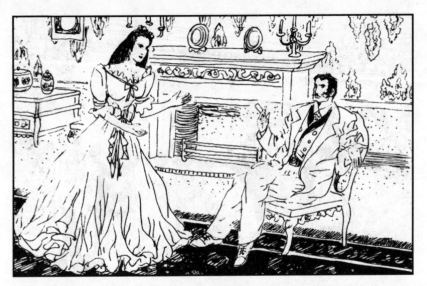

177. 搬到新居后两人经常争吵，他要她待人处事随和些，几年后共和党失势，民主党会上台，他为她前途担扰。她冷笑道："民主党只能说说大话，晚上搞点三K党恐怖活动，再不能东山再起了。"

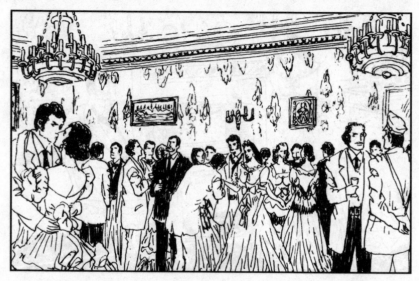

178. 经过精心筹备，她称之为既是宴会又是舞会的祝贺乔迁之喜盛典开始了。屋里屋外挤满了宾客，他们喝着香槟，吃着小馅饼，随着乐队翩翩起舞。场面之豪华，安排之巧妙，堪称亚特兰大社交上一绝。

179. 来参加庆典的大部是新人。顽固派中除玫兰妮、阿希礼、享利伯伯等少数人外，都借口有事没来。当新州长一露面，连玫兰妮、阿希礼等人也走了。对这种表示轻蔑的举动，斯佳丽感到恼火。

180. 第二天，斯佳丽怒气冲冲找玫兰妮兴师问罪。玫兰妮历数北佬对她们一家所犯下的罪行，最后说："你怎么能把这一切忘掉，竟然请这些人来作客！"二人各执已见，不欢而散。

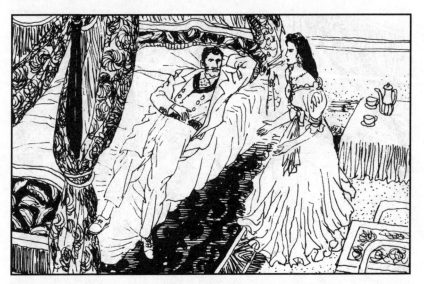

181. 一天下午，斯佳丽感到肠胃不适去看米德大夫。回来时她目露凶光，告诉躺在床上的巴特勒，她有孩子了。她说："我不想要孩子，你也不想要孩子……嗨，傻笑什么？"

182. 他说："干吗不去送给玫兰妮？她不是想要孩子而又不能生吗？"她恨恨地说："我恨不得把你宰了，我不想生这孩子，我有办法对付的。我再不是乡下傻瓜蛋了。"

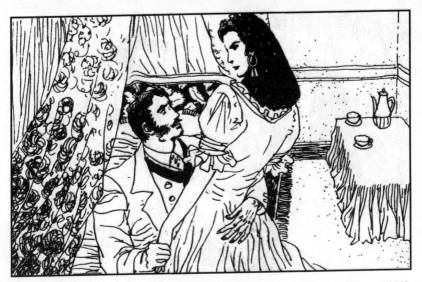

183. 巴特勒一跃而起，一把搂住她的腰，脸上布满了恐惧："斯佳丽，对我说实话，你没做什么吧？"她说："不，还没呢，我打算就去做，我不会让我的体形白白毁掉！"

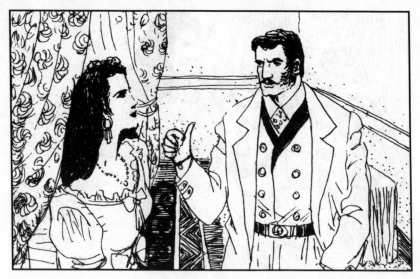

184. 他问："你从哪儿拣来这么个馊主意？是谁告诉你的？"她说："梅米。她……"巴特勒大声说："只有妓院鸨母才懂这种把戏，那个婆娘今后再不许进我的家门。"

185. "我爱怎么干就怎么干,你干吗操这份心?"他说:"你养多少孩子我不在乎,要是你死了,我可不能不在乎。女人干那事要冒死的风险,懂吗?！"

186. 当巴特勒得知梅米没告诉斯佳丽要冒风险后大怒，气得脸都发黑了。她诧异地问："我对你有那么重要吗？"他说："我在你身上投下那么大一笔资本，当然不愿白白丢掉！"

187. 斯佳丽分娩时，米德大夫、玫兰妮、黑妈妈和巴特勒都在。玫兰妮从斯佳丽卧室出来，还担心生个女儿怕巴特勒不高兴，黑妈妈出来说，巴特勒可高兴啦，说用一打男孩换一个女孩他也不干。

188. 斯佳丽见巴特勒把全部心思都扑到孩子身上，并在客人面前夸耀
自己的女儿，心里有点奇怪。她问他为什么这样疯疯癫癫的，他说这是
完全属于他的人。他给她取名美蓝·巴特勒。